我寫大手筆

商務印書館

我為大手筆
——
宋詞情懷

文字編書：楊克惠

書法編書：方志勇

責任編輯：商務印書館編輯部

出版：商務印書館（香港）有限公司
香港筲箕灣耀興道三號東匯廣場八樓
http://www.commercialpress.com.hk

發行：香港聯合書刊物流有限公司
香港新界大埔汀麗路三十六號中華商務印刷大廈三字樓

印刷：中華商務彩色印刷有限公司
香港新界大埔汀麗路三十六號中華商務印刷大廈十四字樓

版次：二○一三年六月第一版第一次印刷
© 2013 商務印書館（香港）有限公司
ISBN 978 962 07 4484 6
Printed in Hong Kong

說 在前面

「這些好東西都決不會消失，

因為一切好東西都永遠存在，

它們只是像冰一樣凝結，

而有一天會像花一樣重開。」

大手筆就是這樣一些作品，在年少的時候曾經讀過，因為當時不經心，因為沒有人生閱歷，因為還有很多無法理解的地方，即使讀過也很快忘記了。但多年後，略知生活滄桑，回頭重讀這些作品，會驚奇地發現，哪怕是已經忘記了那些內容，但它竟然像一粒種子，早已留在了人們身上，構成了人們生活經驗的一部分，甚至影響了人們的思考方式。

像先秦諸子篇章，唐詩宋詞這些影響千年的經典，是啟蒙的入門讀物，也是滋潤代代人成長的文化食糧。要是沒有這些種子，中華文化也就沒有那麼堅韌的生命力，我們的思想也會枯燥乏味很多。

但我讀經典的價值何在？這已經不是一時一地的疑問，已經成為當今世界各地普遍追問的大問題。現代社會中，思想多元化，閱讀小眾化，潮流全球化，時間碎片化，這些古老的篇章，對現代人還有用嗎？

「我為大手筆」系列是繼「名家大手筆」系列之後，對這一問題的另一種方式的回答。「名家大手筆」從時間浸潤的巨匠手跡中賞讀文學，由文學感悟人生。而「我為大手筆」則不假外求，直接訴諸讀者自身的人生經歷和書寫行為，從心動手動中，體會經典給我們的影響，我們為甚麼成了現在這個樣子，我們和外部如何互動融合。在書寫中，會重溫往日歡欣，會沉澱舊時傷痛，會重新發現充盈的心靈。

書寫不是一個身體動作，而是一種精神活動，書寫會有思考，也會有情感。「我為大手筆」是心動手動的閱讀。

書中有書法家硬筆示範，以黑色體在前面顯示
續之以淡灰色體印刻，讀者可直接描摹勾勒
間有解讀和釋文，圖畫附襯

目錄

家國情懷：

虞美人 李煜 …… 2
漁家傲 范仲淹 …… 4
念奴嬌·赤壁懷古 蘇軾（大江東去）…… 6
桂枝香·金陵懷古 王安石 …… 8
永遇樂·京口北固亭懷古 辛棄疾 …… 10
滿江紅（怒髮衝冠）岳飛 …… 12
賀新郎 柳永 …… 14
揚州慢 姜夔 …… 16
相見歡 李煜 …… 18

才下眉頭，卻上心頭：

感月吟風 …… 22
雨霖鈴 柳永 …… 24
蝶戀花 李煜 …… 26
玉樓春 宋祁 …… 28
生查子 歐陽修 …… 30
鵲橋仙 秦觀 …… 32
聲聲慢 李清照 …… 34
一剪梅 李清照 …… 36
青玉案（元夕）李清照 …… 38
…… 40

把酒問青天：

蘇幕遮 范仲淹 …… 44
蝶戀花 柳永 …… 46
天仙子 張先 …… 48
浣溪沙 晏殊 …… 50
浪淘沙（春）晏殊 …… 52
水調歌頭 歐陽修 …… 54
蘇軾 …… 56

花開花落只有香如故：

醉花陰 李清照 …… 58
如夢令 李清照 …… 60
蝶戀花 歐陽修 …… 64
蝶戀花 蘇軾 …… 66
踏莎行 歐陽修 …… 68
蝶戀花 …… 70
鵲踏枝 …… 72
卜算子 蘇軾 …… 74
武陵春 李清照 …… 76
鹽角兒 …… 78
卜算子（詠梅）陸游 …… 80
暗香 姜夔 …… 82
疏影 姜夔 …… 84

附：宋詞原文賞讀 …… 86

作者簡介
李煜（937～978），五代十國
時南唐國君，史稱"李後主"。
亡國後，降宋，因不忘故國而
被宋太宗毒死。對宋詞發展影
響巨大，被譽為"千古詞帝"。

春花秋月何時了？往事知多少。小樓昨夜又東風，故國不堪回首月明中。

雕闌玉砌應猶在？只是朱顏改。問君能有幾多愁？恰似一江春水向東流。

虞美人

【虞美人】

春花秋月何時了？

往事知多少。

小樓昨夜又東風，故國不堪回首月明中。

雕欄玉砌應猶在，只是朱顏改。

問君能有幾多愁？

恰似一江春水向東流。

背景

虞美人，詞牌名，初詠項羽寵姬虞美人，因以為名，又名一江春水、玉壺水等。

此詞是李後主的千古名篇，也是他的絕命詞，寫的是亡國境遇下，愁思難禁的痛苦。全詞不加藻飾，不用典故，純以白描手法直抒悲恨激楚之情，真若滔滔江水，有沖決而出之勢。後人謂"以血書者也"。

經典名句

問君能有幾多愁？恰似一江春水向東流。

名句語譯

人的一生要經歷多少悲愁啊？就像汪洋恣肆的春水一樣，不捨晝夜，無窮無盡。

熱鬧大手筆 宋詞情懷

作者簡介

范仲淹（989～1052），北宋著
名文學家、政治家。其詞多寫
邊塞風光和羈旅情懷，有《范
文正公集》，詞僅存五首。

塞下秋來風景異，衡陽雁去無留意。四面邊聲連角起，千嶂裏，長煙落日孤城閉。

濁酒一杯家萬里，燕然未勒歸無計。羌管悠悠霜滿地，人不寐，將軍白髮征夫淚。

【漁家傲】 范仲淹

塞下秋來風景異，衡陽雁去無留意。

四面邊聲連角起。

千嶂裏，長煙落日孤城閉。

濁酒一杯家萬里，燕然未勒歸無計。

羌管悠悠霜滿地。

人不寐，將軍白髮征夫淚。

背景

漁家傲，詞牌名，又名吳門柳、遊仙詠等。此詞為作者鎮守西北邊疆時所作，格調蒼涼悲壯。

經典名句

羌管悠悠霜滿地。人不寐，將軍白髮征夫淚。

名句語譯

霜夜裏傳來了幽怨的《折楊柳》笛曲，戍邊將軍和士兵深夜無法入眠，大家都因思念家鄉而愁白了頭髮，暗自流淚啊！

我為天手筆　宋詞精選

作者簡介

柳永（？～1053），北宋著名詞人，婉約派代表人物。其詞以寫羈旅愁懷和男女之情為主，擅長白描手法，語言通俗易懂，有《樂章集》。

背景

望海潮，寫於柳永漫遊杭州期間。作品以大開大闔、波瀾起伏的筆法，濃墨重彩地鋪敍並展現了杭州的繁華、錢江潮的壯觀，以及西湖的風光美景，以及權貴們的排場風度。

經典名句

重湖疊巘清嘉，有三秋桂子，十里荷花。

名句語譯

裏湖、外湖與重重疊疊的山嶺景色宜人，清秀美麗，三秋時節桂花飄香，映日荷花綿延十里，芬芳馥鬱，令人陶醉。

東南形勝，三吳都會，錢塘自古繁華。煙柳畫橋，風簾翠幕，參差十萬人家。雲樹繞堤沙，怒濤卷霜雪，天塹無涯。市列珠璣，戶盈羅綺，競豪奢。

重湖疊巘清嘉，有三秋桂子，十里荷花。羌管弄晴，菱歌泛夜，嬉嬉釣叟蓮娃。千騎擁高牙，乘醉聽簫鼓，吟賞煙霞。異日圖將好景，歸去鳳池誇。

柳永

作者簡介

王安石（1021～1086）北宋政治家、文學家，"唐宋八大家"之一，有《臨川先生歌曲》、《王臨川集》。

背景

桂枝香，詞牌名。金陵懷古，詞題。

全詞意境開闊，把壯麗之景與歷史內容融合在一起，在藝術風格上"一掃五代舊習"，擺脫纖細、綺靡的詞風；在氣度上，一反纖穠柔媚的悲歎，高揚得意、看得遠、隱喻現實，寄興深遠，故被稱為金陵懷古詞的絕唱。

經典名句

六朝舊事隨流水，但寒煙衰草凝綠。

名句語譯

六朝的歷史風雲如流水一般消逝遠去了，只有那郊外的寒冷煙霧和衰萎的野草還凝聚着一片蒼綠。

登臨送目，正故國晚秋，天氣初肅。千里澄江似練，翠峰如簇。歸帆去棹殘陽裏，背西風，酒旗斜矗。彩舟雲淡，星河鷺起，畫圖難足。

念往昔，繁華競逐，歎門外樓頭，悲恨相續。千古憑高對此，漫嗟榮辱。六朝舊事隨流水，但寒煙衰草凝綠。至今商女，時時猶唱，後庭遺曲。

苏轼

大江东去，浪淘尽，千古风流人物。故垒西边，人道是，三国周郎赤壁。乱石穿空，惊涛拍岸，卷起千堆雪。江山如画，一时多少豪杰。

遥想公瑾当年，小乔初嫁了，雄姿英发。羽扇纶巾，谈笑间，樯橹灰飞烟灭。故国神游，多情应笑我，早生华发。人生如梦，一尊还酹江月。

作者简介

苏轼（1036～1101），自号东坡居士，北宋著名文学家，诗、词、文都有重大成就。"豪放派"词人代表，"唐宋八大家"之一。有《东坡乐府》、《东坡七集》、《东坡词》。

大江東去，浪淘盡、千古風流人物。
故壘西邊，人道是、三國周郎赤壁。
亂石崩雲，驚濤裂岸，捲起千堆雪。
江山如畫，一時多少豪傑。
遙想公瑾當年，小喬初嫁了，雄姿英發。
羽扇綸巾，談笑間、檣櫓灰飛煙滅。
故國神遊，多情應笑我，早生華髮。
人生如夢，一尊還酹江月。

背景

念奴嬌，詞牌名，又名大江東去、酹江月等。內容大多抒寫豪邁感情，氣勢雄壯。

此詞是東坡豪放詞的代表作，寫於神宗元豐五年七月，是蘇軾貶居黃州時遊黃州城外的赤壁磯時所作。

經典名句

大江東去，浪淘盡、千古風流人物。

名句語譯

滾滾長江，波濤洶湧，向東奔流而去，千百年來，所有才華橫溢的英雄豪傑，都被這滾滾波浪沖洗掉了。

作者簡介

張元幹（1091～1161?），北宋晚期詞人。詞風格多樣，南渡後由清麗婉約一變而為慷慨豪放，有《蘆川歸來集》《蘆川詞》。

背景

賀新郎，詞牌名，又名金縷曲、乳燕飛、貂裘換酒。此詞聲情沉鬱蒼涼，多抒發激越情感。這是一首送別友人的詞作，詞極慷慨悲壯激憤，家國之憂，忠義之氣，溢於字裏行間。

經典名句

天意從來高難問，況人間、老易悲難訴！

名句語譯

天意高深難測，何況人間又無知己，人生易老，悲情無人可傾訴！

【賀新郎】

張元幹

夢繞神州路，悵秋風，連營畫角，故宮離黍。底事崑崙傾砥柱，九地黃流亂注？聚萬落千村狐兔。天意從來高難問，況人間、老易悲如許！更南浦，送君去。

涼生岸柳催殘暑，耿斜河、疏星淡月，斷雲微度。萬里江山知何處？回首對床夜語。雁不到、書成誰與？目盡青天懷今古，肯兒曹、恩怨相爾汝！舉大白，聽金縷。

作者簡介

岳飛（1103～1141），南宋初期的抗金名將，因堅持抗金，反對和議，為秦檜所害。有《岳武穆集》。

背景

滿江紅：詞牌名。岳飛此曲一經問世，便廣泛傳唱，影響深遠。

詞以"怒髮衝冠"四字開篇，氣勢豪邁。"怒"字與下片的"恨"字相呼應，壯懷激烈，既表達了對敵人的深仇大恨，也表達了恢復舊山河的凌雲壯志和決心。

經典名句

莫等閒，白了少年頭，空悲切。

名句語譯

抓緊時間白白地消磨掉，不要把青春自白地消磨掉，等到年老時空悲切。

怒髮衝冠，憑欄處、瀟瀟雨歇。抬望眼、仰天長嘯，壯懷激烈。三十功名塵與土，八千里路雲和月。莫等閒、白了少年頭，空悲切。

靖康恥，猶未雪。臣子恨，何時滅。駕長車、踏破賀蘭山缺。壯志飢餐胡虜肉，笑談渴飲匈奴血。待從頭、收拾舊山河，朝天闕。

岳飛

作者簡介
辛棄疾（1140～1207），南宋詞人。一生力主抗金。"豪放派"代表人物，其詞反映了廣闊的社會內容，表達了深沉的愛國感情。有《稼軒長短句》。

背景
此詞作於辛棄疾晚年。某日他登上京口北固亭，撫昔追今，深感壯志難酬，遂寫下這首千古傳誦的懷古名篇。此詞大量輔敍歷史典故，藉對歷史人物的懷念，表達出收復故土的願和報效國家的強烈願望。風格蒼勁悲涼，"句句有金石聲"。

經典名句
憑誰問：廉頗老矣，尚能飯否？

名句語譯
還有誰會去問，廉頗老了，飯量怎麼樣呢？表示老當益壯，到了晚年還要為國出力。

【永遇樂　（京口北固亭懷古）】　辛棄疾

千古江山，英雄無覓孫仲謀處。舞榭歌台，風流總被雨打風吹去。斜陽草樹，尋常巷陌，人道寄奴曾住。想當年，金戈鐵馬，氣吞萬里如虎。

元嘉草草，封狼居胥，贏得倉皇北顧。四十三年，望中猶記，烽火揚州路。可堪回首，佛狸祠下，一片神鴉社鼓。憑誰問：廉頗老矣，尚能飯否？

作者簡介

姜夔（1155？～1221），南宋詞人，詞風清空峭拔，多自度曲。今傳《白石道人歌曲》。

淮左名都，竹西佳處，解鞍少駐初程。

過春風十里，盡薺麥青青。

自胡馬窺江去後，廢池喬木，猶厭言兵。

漸黃昏，清角吹寒，都在空城。

杜郎俊賞，算而今、重到須驚。

縱豆蔻詞工，青樓夢好，難賦深情。

二十四橋仍在，波心蕩、冷月無聲。

念橋邊紅藥，年年知為誰生。

背景

揚州慢，詞牌名，為姜夔自度曲。全詞運用對比手法，把杜牧詩中美麗的揚州與眼下"廢池喬木"進行對比，詞人對戰爭的痛恨，對故國家園慘遭摧亂的悲憤之情躍然紙上。

經典名句

二十四橋仍在，波心蕩、冷月無聲。

名句語譯

二十四橋仍然還在，而橋下江中的波浪浩盪，淒冷的月色，寂靜無聲。

終月吟風‥
才下眉頭‧卻上心頭

【數見】

無言獨上西樓，月如鈎。
寂寞梧桐深院鎖清秋。
剪不斷，理還亂，是離愁。
別是一般滋味在心頭。

背景

相見歡，詞牌名，又名烏夜啼、秋夜月。

在清秋月明的夜晚，詞人獨自登樓，仰視天空，缺月如鈎；俯視庭院，梧桐瑟縮，清淒的景色，一如詞人內心的悲苦孤寂。追憶昔日的榮華富貴，亡國之君心中湧動的是難以言喻的離愁。後人評說："此詞寫別愁，淒惋已極。"

經典名句

剪不斷，理還亂，是離愁。

名句語譯

那剪也剪不斷，理也理不清，讓人心亂如麻的，正是亡國之苦。

背景

雨霖鈴，亦作雨淋鈴，曲調具有哀傷成分。

詞人當時因仕途不得意，放蕩不羈，留連於都城汴京下的煙花巷陌，離開京都時寫下這首詞，抒發與情人分手時的離愁別恨。

經典名句

今宵酒醒何處？楊柳岸，曉風殘月。

名句語譯

誰知我今夜酒醒後，身在何處？恐怕只在楊柳依依的岸邊，任清冷的晨風吹拂我面，看淒涼的殘月掛在天邊。

寒蟬淒切，對長亭晚，驟雨初歇。都門帳飲無緒，留戀處，蘭舟催發。執手相看淚眼，竟無語凝噎。念去去、千里煙波，暮靄沉沉楚天闊。

多情自古傷離別，更那堪、冷落清秋節！今宵酒醒何處？楊柳岸、曉風殘月。此去經年，應是良辰好景虛設。便縱有千種風情，更與何人說？

【雨霖鈴】

柳永

作者簡介

晏殊（991～1055），北宋詞人，所作多為歌酒風月閒情別緒，筆調閒婉，理致深蘊，音律諧適，詞話雅麗，有《珠玉詞》。後人輯有《晏元獻遺文》。

檻菊愁煙蘭泣露，羅幕輕寒，燕子雙飛去。明月不諳離恨苦，斜光到曉穿朱戶。

昨夜西風凋碧樹，獨上高樓，望盡天涯路。欲寄彩箋兼尺素，山長水闊知何處。

晏殊

【花間集】

檻菊愁煙蘭泣露。

羅幕輕寒，燕子雙飛去。

明月不諳離恨苦，斜光到曉穿朱戶。

昨夜西風凋碧樹，獨上高樓，望盡天涯路。

欲寄彩箋兼尺素，山長水闊知何處。

背景

蝶戀花，又名鳳棲梧、鵲踏枝
等，內容多抒發纏綿悱惻或內
心憂愁之情緒。

此為一首閨思名篇。寓情於
景，藉清風、明月、高樓遠眺，
表達無法排解的相思愁緒。

經典名句

昨夜西風凋碧樹，獨上高樓，
望盡天涯路。

名句語譯

昨夜西風颯颯，吹盡滿樹黃
葉；今朝獨上高樓，極目遠
眺，路漫漫，何處是盡頭。

作者簡介

歐陽修（1007～1072），北宋著名政治家、文學家，"唐宋八大家"之一。其詞主要寫戀情遊宴、傷春怨別，表現出深婉而清麗的風格。有《六一詞》、《歐陽文忠集》、《近體樂府》、《醉翁琴趣外編》等。

尊前擬把歸期說，欲語春容先慘咽。人生自是有情癡，此恨不關風與月。

離歌且莫翻新闋，一曲能教腸寸結。直須看盡洛城花，始共東風容易別。

歐陽修

【玉樓春】

尊前擬把歸期說，

欲語春容先慘咽。

人生自是有情癡，

此恨不關風與月。

離歌且莫翻新闋，

一曲能教腸寸結。

直須看盡洛城花，

始共春風容易別。

背景

玉樓春，詞牌名，又名玉樓春令、西湖曲等。

這是一首臨行話別的詞，流露出濃重的離別哀傷和對着春歸的惆悵，並由眼前的事情引發着理性思索，抒發出人世無常的概歎。結尾處筆鋒一轉，詞氣豪宕，意氣勃發。王國維評價此詞"於豪放之中有沉着之致，所以尤高。"

經典名句

人生自是有情癡，此恨不關風與月。

名句語譯

離情別恨是人與生俱來的情感，此情與風花雪月無關。

远上寒山石径斜，
白云生处有人家。
停车坐爱枫林晚，
霜叶红于二月花。

山行

【唐】杜牧

去年元夜時，
花市燈如晝。
月上柳梢頭，
人約黃昏後。
今年元夜時，
月與燈依舊。
不見去年人，
淚濕春衫袖。

背景

生查（zhā）子，又名楚雲深、相和柳等。

此詞語言平常如話，通俗流暢，是歐陽修膾炙人口的名篇之一。全詞運用對比、襯托的藝術手法，把今年的孤獨、失落與痛苦之情置於去年"人約黃昏後"那個其樂融融的背景之下，從而突出出相思之苦。

經典名句

月上柳梢頭，人約黃昏後。

名句語譯

在月上柳梢之時，黃昏之後，佳人相約一起去觀燈。

我篇大手筆 宋詞情懷

十年生死两茫茫。

不思量，自难忘。

千里孤坟，无处话凄凉。

纵使相逢应不识，尘满面，鬓如霜。

夜来幽梦忽还乡。

小轩窗，正梳妆。

相顾无言，惟有泪千行。

料得年年肠断处，明月夜，短松冈。

【江城子】
记梦

十年生死兩茫茫，不思量。

自難忘。千里孤墳，無處話凄涼。

縱使相逢應不識，塵滿面，鬢如霜。

夜來幽夢忽還鄉。

小軒窗，正梳妝。

相顧無言，惟有淚千行。

料得年年腸斷處，明月夜，短松岡。

背景
江城子，又名江神子，詞牌名。
這首詞是詞人悼念亡妻之作，
樸素的文字、淒美的語言，表
達了一個文夫對亡妻無法排遣
的思念。

經典名句
十年生死兩茫茫，不思量，自
難忘。

名句語譯
十年了，生死兩別離，陰陽兩
茫茫，不思量，卻從不曾忘記。

作者簡介
秦觀（1049～1100），北宋詞人，"蘇門四學士"之一。詞風婉約清麗，是婉約派詞人成就較高的一位，有《淮海集》、《淮海居士長短句》。

纖雲弄巧，飛星傳恨，銀漢迢迢暗度。金風玉露一相逢，便勝卻人間無數。

柔情似水，佳期如夢，忍顧鵲橋歸路。兩情若是久長時，又豈在朝朝暮暮。

【鵲橋仙】

纖雲弄巧，飛星傳恨，銀漢迢迢暗度。

金風玉露一相逢，便勝卻、人間無數。

柔情似水，佳期如夢，忍顧鵲橋歸路。

兩情若是久長時，又豈在、朝朝暮暮。

背景

鵲橋仙，詞牌名，又名金風玉露相逢曲、廣寒秋等。此詞專詠牛郎織女七夕相會事。

全詞寫牛郎織女渡河赴會，對訴衷腸，互吐心聲和短暫聚會後、臨別前的依戀與帳惘。結尾"兩情若是"二句獨出機杼，昇華主題，使全詞立意高遠。

經典名句

兩情若是久長時，又豈在、朝朝暮暮。

名句語譯

只要愛情忠貞，兩情長久，至死不渝，又何必貪圖卿卿我我的朝歡暮樂？

作者簡介

李清照（1084～1151？），
中國文學史上最負盛名的女詞
人，婉約派代表詞人。前期多
寫閨怨離愁和自然景物；後期
在個人哀愁的抒寫中表達
國亡家破的痛苦。有《易安居
士文集》、《易安詞》，已佚，後
人輯有《漱玉詞》、《李清照集
校註》。

尋尋覓覓，冷冷清清，淒淒慘慘戚戚。乍暖還寒時候，最難將息。三杯兩盞淡酒，怎敵他、晚來風急？雁過也，正傷心，卻是舊時相識。

滿地黃花堆積，憔悴損，如今有誰堪摘？守著窗兒，獨自怎生得黑？梧桐更兼細雨，到黃昏、點點滴滴。這次第，怎一個愁字了得？

【聲聲慢】

尋尋覓覓，冷冷清清，淒淒慘慘戚戚。

乍暖還寒時候，最難將息。

三杯兩盞淡酒，怎敵他、晚來風急？

雁過也，正傷心，卻是舊時相識。

滿地黃花堆積，憔悴損，如今有誰堪摘？

守著窗兒，獨自怎生得黑！

梧桐更兼細雨，到黃昏、點點滴滴。

這次第，怎一個愁字了得！

背景

聲聲慢，詞牌名，原名勝勝慢。此調表達的感情比一般的慢曲纏綿得多。

這首詞是李清照南渡以後震動詞壇的名作，全詞通過對秋景秋情的描繪，抒發國破家亡、天涯淪落的悲涼與淒苦，"那種煢煢孑立的景況，非本人不能領略；所以一字一淚，都是咬著牙根嚥下。"（梁啟超）

經典名句

尋尋覓覓，冷冷清清，淒淒慘慘戚戚。

名句語譯

連用七個疊字，着意渲染愁情，如泣如訴。

紅藕香殘玉簟秋。

輕解羅裳，獨上蘭舟。

雲中誰寄錦書來？

雁字回時，月滿西樓。

花自飄零水自流。

一種相思，兩處閒愁。

此情無計可消除，

才下眉頭，卻上心頭。

背景

一剪梅，詞牌名，又名臘梅香。

這首詞是趙明誠出外求學後，李清照抒寫寫別離之後兩地相思之苦的詞作。後人稱讚"精秀特絕，真不食人間煙火者"。

經典名句

此情無計可消除，才下眉頭，卻上心頭。

名句語譯

這份相思、這般離愁將無法排除，剛從隱隱的眉間消失，卻又隱隱纏繞上了心頭。

東風夜放花千樹，更吹落、星如雨。
寶馬雕車香滿路。鳳簫聲動，玉壺光轉，一夜魚龍舞。
蛾兒雪柳黃金縷，笑語盈盈暗香去。
眾裏尋他千百度，驀然回首，那人卻在，燈火闌珊處。

辛棄疾

背景

青玉案：詞牌名。

這首詞描寫元宵之夜、鳳簫聲動、月光流轉、魚龍狂舞的熱鬧場景。結尾別出心裁，寫詞人尋找的人，千百遍的尋找自己愛幕的人，千百遍的尋找之後，突然回首，那人卻站在燈火零落、遊人稀少的地方，突現出意中人的孤高和淡泊，寓意詞人自己堅守節操不苟流俗的氣節。

經典名句

眾裏尋他千百度，驀然回首，那人卻在，燈火闌珊處。

名句語譯

在茫茫人海裏，我苦苦地尋找她千百遍，突然一回頭，卻發現她正站在燈火黯淡處。

酒裏春秋‥
把酒問青天

如人飲水，冷暖自知，
花開花落，緣起緣滅。
隨緣而來，隨緣而去，
萬般皆是命，半點不由人。
心隨境轉是凡夫，
境隨心轉是聖賢。
放下心中，執著與妄想，
煩惱即菩提。

【蘇教版】

碧雲天，黃葉地。

秋色連波，波上寒煙翠。

山映斜陽天接水。

芳草無情，更在斜陽外。

黯鄉魂，追旅思。

夜夜除非，好夢留人睡。

明月樓高休獨倚。

酒入愁腸，化作相思淚。

背景

蘇幕遮，幕，亦作"莫"或"摩"，原為"西戎胡語"，源自西域龜茲國，又名《雲霧斂》，《鬢雲松令》，內容多為別離之苦。

此詞為羈旅思鄉之作，以大景寫哀情，別有悲壯之氣。

經典名句

酒入愁腸，化作相思淚。

名句語譯

酒喝進了憂愁百結的腸胃，都化作了相思之淚。欲遣思鄉之苦，反而更增添思鄉之苦了。

為浩然送人遠行

送君迢遞入秦川

别後相思隔重山

莫道前程無知己

天下誰人不識君

柳

伫倚危樓風細細。

望極春愁，黯黯生天際。

草色煙光殘照裏，

無言誰會憑闌意。

擬把疏狂圖一醉，

對酒當歌，強樂還無味。

衣帶漸寬終不悔，

為伊消得人憔悴。

背景

詞為懷人之作，表達對愛情的執著精神。柳永的人生在低吟淺唱裏青春流逝，於輕憐蜜愛中徒生滿腹的惆悵和徹骨的悲涼，儘管如此，他卻表示一生不後悔。

經典名句

衣帶漸寬終不悔，為伊消得人憔悴。

名句語譯

思念你，即使因此而身體消瘦，面容憔悴，我也心甘情願，決不後悔。

作者簡介

張先（990～1078），北宋詞人。其詞含蓄工巧，情韻濃郁。有《張子野詞》。

背景

天仙子，詞牌名。

此詞為詞人臨老傷春之名作。"雲破月來花弄影"句極妙，王國維《人間詞話》評價曰："著一'弄'字而境界全出矣。"人亦因詞中善用"影"字，被稱作"張三影"。

經典名句

沙上並禽池上瞑，雲破月來花弄影。

名句語譯

鳥兒成對地憩息在沙岸上，雙眼微閉，享受這份閒適；雲開月出，晚風陣陣，花兒擺弄弄姿態，在月下婆娑搖曳。

《水調》數聲持酒聽，
午醉醒來愁未醒。
送春春去幾時回？
臨晚鏡，傷流景，
往事後期空記省。

沙上並禽池上瞑，
雲破月來花弄影。
重重簾幕密遮燈，
風不定，人初靜，
明日落紅應滿徑。

北宋

【浣溪沙】

一曲新詞酒一杯，
去年天氣舊亭台。
夕陽西下幾時回？

無可奈何花落去，
似曾相識燕歸來。
小園香徑獨徘徊。

背景

浣溪沙，詞牌名，又名浣沙溪、山花子等。
這首詞表面寫春傷時，實為感慨抒懷，詞人看到宇宙間有如時光一般容易消失的東西，卻也看到了永恆不變的存在。

經典名句

無可奈何花落去，似曾相識燕歸來。

名句語譯

眼前花開花又落，春歸春又去，令人無可奈何；忽見燕子翩飛，似曾相識，原是去年舊燕，今又歸來。

作者簡介

宋祁（998～1061），北宋文學家，曾編修《新唐書》，後任左丞等職。作品有《宋景文集》、《筆記》、《益部方物略記》等。

浮生長恨歡娛少，
肯愛千金輕一笑。
為君持酒勸斜陽，
且向花間留晚照。

宋祁

東城漸覺風光好，

縠皺波紋迎客棹。

綠楊煙外曉寒輕，

紅杏枝頭春意鬧。

浮生長恨歡娛少，

肯愛千金輕一笑。

為君持酒勸斜陽，

且向花間留晚照。

背景

此詞描寫春日風光美景，歌詠春天，表達珍惜青春和熱愛生活的感情。詞中"紅杏"一句不僅最受世人喜愛，"鬧"字不僅寫出紅杏的眾多和紛繁，而且渲染了一派生機勃勃的美好春景，王國維在《人間詞話》中評價道："著一'鬧'字而境界全出。"

經典名句

綠楊煙外曉寒輕，紅杏枝頭春意鬧。

名句語譯

綠楊如煙的春天，早晨的寒意漸漸退去，天氣越來越暖和，杏花盛開，粉紅一片，似乎所有的春意都集中於此，枝頭熱鬧非凡。

背景

浪淘沙，又名浪淘沙令、賣花聲等。

此詞藉傷時惜別，抒發人生聚散無常的感慨。詞中"今年花勝"兩句，以花開鮮豔繁盛反襯與朋友離別的感傷心情，以樂景寫哀情，倍增其哀樂矣。

經典名句

今年花勝去年紅。可惜明年花更好，知與誰同？

名句語譯

今年的花比去年開得更紅豔，明年造花還將比今年開得更加繁盛，只可惜，自己又將和友人分別，明年此時，不知能同誰再來共賞此花？

把酒祝東風，且共從容。垂楊紫陌洛城東。總是當時攜手處，遊遍芳叢。

聚散苦匆匆，此恨無窮。今年花勝去年紅。可惜明年花更好，知與誰同？

晏殊

背景

水調歌頭，詞牌名，又名元會曲、凱歌。

此詞作於宋神宗熙寧九年的中秋節，其時蘇軾仕途失意，輾轉各地做官，與弟弟蘇轍已有五年未得團聚。中秋之夜，蘇軾飲酒大醉之後，寫下這首詞，表達同胞之間深深的手足之情。

名句

但願人長久，千里共嬋娟。

名句語譯

衷心祝願互相思念的人兒能夠天長地久，即使相隔千里，也能通過月光來傳遞彼此的思念。

水調歌頭

蘇軾

明月幾時有？把酒問青天。不知天上宮闕，今夕是何年。我欲乘風歸去，又恐瓊樓玉宇，高處不勝寒。起舞弄清影，何似在人間。

轉朱閣，低綺戶，照無眠。不應有恨，何事長向別時圓？人有悲歡離合，月有陰晴圓缺，此事古難全。但願人長久，千里共嬋娟。

薄霧濃雲愁永晝，瑞腦消金獸。佳節又重陽，玉枕紗廚，半夜涼初透。

東籬把酒黃昏後，有暗香盈袖。莫道不消魂，簾捲西風，人比黃花瘦。

背景

醉花陰，詞牌名，又名"九日"。這首詞寫的是丈夫遠遊，詞人留守在家。倍感孤獨寂寞而思念文夫。古人有在重陽節賞菊飲酒的風俗。所以即便孤身一人，詞人照樣要"東籬把酒"，一直飲到"黃昏後"，菊花的幽香經滿了衣袖。全詞無一處含情，無一字不秀雅。

經典名句

莫道不消魂，簾捲西風，人比黃花瘦。

名句語譯

沒有一處景物不令人黯然神傷，西風吹捲起簾幕，發現已是滿地黃花憔悴，而此時的我卻比黃花還消瘦。

背景

如夢令，詞牌名，又名憶仙
姿、宴桃園等。

此詞開頭"常記"二字表明詞
中所曾皆是往日一段充滿情趣
的野遊生活情景：在溪亭邊，
日暮時，因喝醉了酒而不知道
歸去的路怎麼醉進，盡情遊賞
日之後，興盡晚歸詩，錯誤地
闖進荷花深處的一段真切而
趣，——"誤"、"驚"，真切而
生動地寫出了當時的興奮與激
動。

經典名句

爭渡，爭渡，驚起一灘鷗鷺。

名句語譯

怎麼渡，怎麼渡，盡力地划啊
划呀，驚起了在這裏棲息的一
群水鳥。

常記溪亭日暮，沉醉不知歸路。
興盡晚回舟，誤入藕花深處。
爭渡，爭渡，驚起一灘鷗鷺。

【如夢令】　李清照

花開花落‥
只有香如故

【踏莎行】

背景

踏莎(suō)行，詞牌名，為北宋名相寇準首創，至秦觀，而成就最高。

此詞所詠，於暮春時節，莎草離披，踐踏尋芳，寫景抒情。詞的上下片分別從兩處場景、兩個角度，寫出了兩種離別相思之苦，構思精巧、詞風溫厚平和。

經典名句

平蕪盡處是春山，行人更在春山外。

名句語譯

遼闊無垠的草地盡頭，仍舊是橫亙綿延的春山，我所懷念的人兒啊，卻已在千山萬水之外了。

庭院深深深幾許，
楊柳堆煙，
簾幕無重數。
玉勒雕鞍遊冶處，
樓高不見章臺路。

雨橫風狂三月暮，
門掩黃昏，
無計留春住。
淚眼問花花不語，
亂紅飛過鞦韆去。

歐陽修

背景

此詞以思婦傷春、淚眼問花、亂紅飄飛等意象，委婉含蓄而又深沉細膩地表現了閨中思婦期盼的意中人歸來的複雜情緒，是閨怨詞中的名作。

經典名句

淚眼問花花不語，亂紅飛過鞦韆去。

名句語譯

含著眼淚問問花，可花不言語，落花紛紛飛過鞦韆去。

【蝶戀花】

背景

水龍吟，詞牌名，又名龍吟曲，莊椿歲，小樓連苑。

全詞運用擬人手法，把楊花比作一個風飄萬里，夢尋情郎的多情女子，借詠楊花意思婦，表達思婦傷春別之情，構思巧妙細緻，詞風婉約纏綿。

經典名句

細看來，不是楊花，點點是離人淚。

名句語譯

細細看來，漫天飛舞的不是楊花，而是離人依依惜別的眼淚。

【水龍吟】

蘇軾

背景

在一派暮春景色中，詞人看
絮飛花落，不止一次，傷春之
感，惜春之情，見於言外。牆
裏與牆外，佳人與行人。一牆
隔開一個多情，一個歡笑一個
煩惱的情與景，寫萬了自己傷
春惜春的衷情，情景生動而不
流於醜俗，感情直率而不落於
輕浮。

經典名句

枝上柳綿吹又少，天涯何處無
芳草。

名句語譯

枝頭的柳絮在春風吹拂下越來
越少，天涯處處是芳草，何必
情繫一處而不知開脱呢？

花褪殘紅青杏小。
燕子飛時，綠水人家繞。
枝上柳綿吹又少，
天涯何處無芳草。

牆裏鞦韆牆外道。
牆外行人，牆裏佳人笑。
笑漸不聞聲漸悄，
多情卻被無情惱。

蝶戀花　蘇軾

一叢花

作者簡介

晁補之（1053～1110），北宋詞人，"蘇門四學士"之一。有《雞肋集》、《晁氏琴趣外篇》六卷。

開時似雪，謝時似雪，花中奇絕。

香非在蕊，香非在萼，骨中香徹。

占溪風，留溪月。

堪羞損、山桃如血。

直饒更，疏疏淡淡，

終有一般情別。

背景

鹽角兒，詞牌名。

詞以"亳社觀梅"為題，寫在亳
州社廟裏觀賞梅花，藉梅花寄
託了自己的志趣和情操。遣詞
輕靈生動，後人稱讚"當為梅
花第一"。

經典名句

直饒更、疏疏淡淡，終有一般
情別。

名句語譯

這梅花即使比山桃更疏疏淡
淡，最終也有着不一樣的情致
和韻味。

昨夜雨疏風驟。

濃睡不消殘酒。

試問捲簾人？

卻道海棠依舊。

知否，知否？

應是綠肥紅瘦！

背景

這首詞用極其簡潔的語言記錄了夫妻之間一段充滿情趣的生活情景，"綠肥紅瘦"一句，形象地反映出作者對著春天將逝的惋惜之情。

經典名句

知否，知否？應是綠肥紅瘦！

名句語譯

知道嗎，知道嗎？應是綠葉更加茂盛，紅花卻已凋零。

風住塵香花已盡，
日晚倦梳頭。
物是人非事事休，
欲語淚先流。

聞說雙溪春尚好，
也擬泛輕舟。
只恐雙溪舴艋舟，
載不動許多愁。

背景

武陵春，詞牌名，又名武林春、花想容，出自陶淵明《桃花源記》記載的武陵漁人誤入桃花源的故事。

這首詞由狂風摧花、落紅滿地的殘景，引發作者物是人非、流離失所、淒涼悲苦的心境。

經典名句

只恐雙溪舴艋舟，載不動許多愁。

名句語譯

只怕是這條蚱蜢一樣的小船，載不動自己許多的愁與苦。

驛外斷橋邊，寂寞開無主。

已是黃昏獨自愁，更著風和雨。

無意苦爭春，一任群芳妒。

零落成泥碾作塵，只有香如故。

背景

卜算子，詞牌名，又名百尺樓、眉峰碧等。

這首詞是詠物言志之作。詞以梅花自喻，表達詞人無論環境怎樣惡劣都不改初衷的堅定信念。

經典名句

零落成泥碾作塵，只有香如故。

名句語譯

梅花凋落，花瓣委地，碾作塵土，然而香氣卻依然如故。

<div dir="ltr">

更能消、幾番風雨，匆匆春又歸去。惜春長怕花開早，何況落紅無數。春且住，見說道、天涯芳草無歸路。怨春不語。算只有殷勤，畫檐蛛網，盡日惹飛絮。

長門事，準擬佳期又誤。蛾眉曾有人妒。千金縱買相如賦，脈脈此情誰訴。君莫舞，君不見、玉環飛燕皆塵土。閒愁最苦。休去倚危闌，斜陽正在、煙柳斷腸處。

辛棄疾

</div>

背景

摸魚兒，詞牌名，又名
山鬼謠、摸魚子等。
此詞通過"春歸"、"落
紅"、"蛛網"，抒發惜
春、怨春、留春的心
緒。但並非一般的惜春
傷春之作，而是以香草
美人為比興，借用典故
來抒寫自己的政治情懷
和對國家命運的思慮。

經典名句

休去倚危闌，斜陽正
在、煙柳斷腸處。

名句語譯

不要用憑高望遠來排除
鬱悶，因為那快要落山
的斜陽，正照着被暮靄
籠罩着的楊柳，使人望
之傷情。

背景

暗香，姜夔自度曲。
詠梅之作。上片寫月下賞梅；
下片寫雪中賞梅：句句賞梅，
意在懷人，全詞不斷在過去、
現在之間往復搖曳，情思搖曳，
一今昔交迭，情意幽靜凄清，花人合
一。

經典名句

長記曾攜手處，千樹壓、西湖
寒碧。

名句語譯

總記得曾經攜賞之地，千
林梅林壓滿了綻放的紅梅，西
湖上泛着寒波一片澄碧。

【暗香】

背景

疏影，姜夔自度曲。

詠梅之作，無句有"梅"，卻處處詠之。巧用典故，點出梅花的幽靜孤高，表達借梅花詠香的傷感。又藉笛聲裏梅花哀怨的曲調，渲染無限惆悵之情。最後兩句想到梅花落盡，只剩下空枝幻影映上小窗，深感落寞。

經典名句

等恁時，重覓幽香，已入小窗橫幅。

名句語譯

等那時，想要再去尋找梅花的幽香，所見到的是一枝梅花，獨立飄香。

念奴嬌（赤壁懷古）　蘇軾

大江東去，浪淘盡、千古風流人物。故壘西邊，人道是、三國周郎赤壁。亂石穿空，驚濤拍岸，捲起千堆雪。江山如畫，一時多少豪傑。

遙想公瑾當年，小喬初嫁了，雄姿英發。羽扇綸巾，談笑間、檣櫓灰飛煙滅。故國神遊，多情應笑我，早生華髮。人生如夢，一尊還酹江月。

桂枝香（金陵懷古）　王安石

登臨送目，正故國晚秋，天氣初肅。千里澄江似練，翠峰如簇。歸帆去棹殘陽裏，背西風、酒旗斜矗。彩舟雲淡，星河鷺起，畫圖難足。

念往昔、繁華競逐，歎門外樓頭，悲恨相續。千古憑高對此，謾嗟榮辱。六朝舊事隨流水，但寒煙衰草凝綠。至今商女，時時猶唱，後庭遺曲。

望海潮　柳永

東南形勝，三吳都會，錢塘自古繁華。煙柳畫橋，風簾翠幕，參差十萬人家。雲樹繞堤沙。怒濤捲霜雪，天塹無涯。市列珠璣，戶盈羅綺，競豪奢。

重湖疊巘清嘉。有三秋桂子，十里荷花。羌管弄晴，菱歌泛夜，嬉嬉釣叟蓮娃。千騎擁高牙。乘醉聽簫鼓，吟賞煙霞。異日圖將好景，歸去鳳池誇。

漁家傲　范仲淹

塞下秋來風景異，衡陽雁去無留意。四面邊聲連角起。千嶂裏，長煙落日孤城閉。

濁酒一杯家萬里，燕然未勒歸無計。羌管悠悠霜滿地。人不寐，將軍白髮征夫淚。

虞美人　李煜

春花秋月何時了？往事知多少。小樓昨夜又東風，故國不堪回首月明中。

雕闌玉砌應猶在，只是朱顏改。問君能有幾多愁？恰似一江春水向東流。

附：宋詞原文賞讀

賀新郎　張元幹

夢繞神州路。悵秋風、連營畫角，故宮離黍。底事昆侖傾砥柱，九地黃流亂注？聚萬落、千村狐兔。天意從來高難問，況人情、老易悲難訴！更南浦，送君去。

涼生岸柳催殘暑。耿斜河、疏星淡月，斷雲微度。萬里江山知何處？回首對床夜語。雁不到、書成誰與？目盡青天懷今古，肯兒曹、恩怨相爾汝！舉大白，聽金縷。

滿江紅　岳飛

怒髮衝冠，憑闌處、瀟瀟雨歇。抬望眼、仰天長嘯，壯懷激烈。三十功名塵與土，八千里路雲和月。莫等閒、白了少年頭，空悲切。

靖康恥，猶未雪；臣子恨，何時滅？駕長車，踏破賀蘭山缺。壯志飢餐胡虜肉，笑談渴飲匈奴血。待從頭、收拾舊山河，朝天闕。

永遇樂（京口北固亭懷古）　辛棄疾

千古江山，英雄無覓，孫仲謀處。舞榭歌台，風流總被，雨打風吹去。斜陽草樹，尋常巷陌，人道寄奴曾住。想當年，金戈鐵馬，氣吞萬里如虎。

元嘉草草，封狼居胥，贏得倉皇北顧。四十三年，望中猶記，烽火揚州路。可堪回首，佛狸祠下，一片神鴉社鼓。憑誰問，廉頗老矣，尚能飯否？

揚州慢　姜夔

淮左名都，竹西佳處，解鞍少駐初程。過春風十里，盡薺麥青青。自胡馬、窺江去後，廢池喬木，猶厭言兵。漸黃昏，清角吹寒，都在空城。

杜郎俊賞，算而今、重到須驚。縱豆蔻詞工，青樓夢好，難賦深情。二十四橋仍在，波心蕩、冷月無聲。念橋邊紅藥，年年知為誰生。

相見歡　李煜

無言獨上西樓，月如鉤。寂寞梧桐深院鎖清秋。

剪不斷，理還亂，是離愁。別是一般滋味在心頭。

聲聲慢　李清照

尋尋覓覓，冷冷清清，淒淒慘慘戚戚。乍暖還寒時候，最難將息。三杯兩盞淡酒，怎敵他、晚來風急？雁過也，正傷心，卻是舊時相識。

滿地黃花堆積。憔悴損，如今有誰堪摘？守著窗兒，獨自怎生得黑？梧桐更兼細雨，到黃昏、點點滴滴。這次第，怎一個愁字了得！

鵲橋仙　秦觀

纖雲弄巧，飛星傳恨，銀漢迢迢暗度。金風玉露一相逢，便勝卻、人間無數。

柔情似水，佳期如夢，忍顧鵲橋歸路。兩情若是久長時，又豈在、朝朝暮暮。

江城子　蘇軾

十年生死兩茫茫。不思量，自難忘。千里孤墳，無處話淒涼。縱使相逢應不識，塵滿面，鬢如霜。

夜來幽夢忽還鄉。小軒窗，正梳妝。相顧無言，惟有淚千行。料得年年腸斷處，明月夜，短松岡。

生查子　歐陽修

去年元夜時，花市燈如晝。月上柳梢頭，人約黃昏後。

今年元夜時，月與燈依舊。不見去年人，淚滿春衫袖。

玉樓春　歐陽修

尊前擬把歸期說，欲語春容先慘咽。人生自是有情癡，此恨不關風與月。

離歌且莫翻新闋，一曲能教腸寸結。直須看盡洛城花，始共春風容易別。

蝶戀花　晏殊

檻菊愁煙蘭泣露，羅幕輕寒，燕子雙飛去。明月不諳離恨苦，斜光到曉穿朱戶。

昨夜西風凋碧樹，獨上高樓，望盡天涯路。欲寄彩箋兼尺素，山長水闊知何處！

雨霖鈴　柳永

寒蟬淒切，對長亭晚，驟雨初歇。都門帳飲無緒，留戀處、蘭舟催發。執手相看淚眼，竟無語凝噎。念去去、千里煙波，暮靄沉沉楚天闊。

多情自古傷離別，更那堪、冷落清秋節！今宵酒醒何處？楊柳岸、曉風殘月。此去經年，應是良辰好景虛設。便縱有千種風情，更與何人說？

淡酒，怎敵他，晚來風急？雁過也，正傷心，卻是舊時相識。

滿地黃花堆積，憔悴損，如今有誰堪摘？守著窗兒獨自，怎生得黑！梧桐更兼細雨，到黃昏，點點滴滴。這次第，怎一箇愁字了得！

一剪梅　李清照

紅藕香殘玉簟秋。輕解羅裳，獨上蘭舟。雲中誰寄錦書來？雁字回時，月滿西樓。

花自飄零水自流。一種相思，兩處閒愁。此情無計可消除，才下眉頭，卻上心頭。

青玉案（元夕）辛棄疾

東風夜放花千樹，更吹落、星如雨。寶馬雕車香滿路。鳳簫聲動，玉壺光轉，一夜魚龍舞。

蛾兒雪柳黃金縷，笑語盈盈暗香去。眾裏尋他千百度，驀然回首，那人卻在，燈火闌珊處。

蘇幕遮　范仲淹

碧雲天，黃葉地。秋色連波，波上寒煙翠。山映斜陽天接水。芳草無情，更在斜陽外。

黯鄉魂，追旅思。夜夜除非，好夢留人睡。明月樓高休獨倚。酒入愁腸，化作相思淚。

蝶戀花　柳永

佇倚危樓風細細，望極春愁，黯黯生天際。草色煙光殘照裏，無言誰會憑闌意。

擬把疏狂圖一醉，對酒當歌，強樂還無味。衣帶漸寬終不悔，為伊消得人憔悴。

天仙子　張先

水調數聲持酒聽，午醉醒來愁未醒。送春春去幾時回？臨晚鏡，傷流景，往事後期空記省。

沙上並禽池上眠，雲破月來花弄影。重重簾幕密遮燈，風不定，人初靜，明日落紅應滿徑。

踏莎行　歐陽修

候館梅殘，溪橋柳細，草薰風暖搖征轡。離愁漸遠漸無窮，迢迢不斷如春水。

寸寸柔腸，盈盈粉淚，樓高莫近危闌倚。平蕪盡處是春山，行人更在春山外。

如夢令　李清照

常記溪亭日暮，沉醉不知歸路。興盡晚回舟，誤入藕花深處。爭渡，爭渡，驚起一灘鷗鷺。

醉花陰　李清照

薄霧濃雲愁永晝，瑞腦消金獸。佳節又重陽，玉枕紗廚，半夜涼初透。

東籬把酒黃昏後，有暗香盈袖。莫道不消魂，簾捲西風，人比黃花瘦。

水調歌頭　蘇軾

明月幾時有？把酒問青天。不知天上宮闕，今夕是何年？我欲乘風歸去，又恐瓊樓玉宇，高處不勝寒。起舞弄清影，何似在人間！

轉朱閣，低綺戶，照無眠。不應有恨，何事長向別時圓？人有悲歡離合，月有陰晴圓缺，此事古難全。但願人長久，千里共嬋娟。

浪淘沙　歐陽修

把酒祝東風，且共從容。垂楊紫陌洛城東。總是當時攜手處，游遍芳叢。

聚散苦匆匆，此恨無窮。今年花勝去年紅。可惜明年花更好，知與誰同？

玉樓春　宋祁

東城漸覺風光好，縠皺波紋迎客棹。綠楊煙外曉寒輕，紅杏枝頭春意鬧。

浮生長恨歡娛少，肯愛千金輕一笑。為君持酒勸斜陽，且向花間留晚照。

浣溪沙　晏殊

一曲新詞酒一杯，去年天氣舊亭臺。夕陽西下幾時回？

無可奈何花落去，似曾相識燕歸來。小園香徑獨徘徊。

蝶戀花　歐陽修

庭院深深深幾許，楊柳堆煙，簾幕無重數。玉勒雕鞍遊冶處，樓高不見章台路。

雨橫風狂三月暮，門掩黃昏，無計留春住。淚眼問花花不語，亂紅飛過秋千去。

水龍吟　蘇軾

似花還似非花，也無人惜從教墜。拋家傍路，思量卻是，無情有思。縈損柔腸，困酣嬌眼，欲開還閉。夢隨風萬里，尋郎去處，又還被，鶯呼起。

不恨此花飛盡，恨西園、落紅難綴。曉來雨過，遺蹤何在？一池萍碎。春色三分，二分塵土，一分流水。細看來，不是楊花，點點是離人淚。

蝶戀花　蘇軾

花褪殘紅青杏小。燕子飛時，綠水人家繞。枝上柳綿吹又少，天涯何處無芳草。

牆裏鞦韆牆外道。牆外行人，牆裏佳人笑。笑漸不聞聲漸悄，多情卻被無情惱。

鹽角兒（亳社觀梅）　晁補之

開時似雪，謝時似雪，花中奇絕。香非在蕊，香非在萼，骨中香徹。

佔溪風，留溪月。堪羞損、山桃如血。直饒更、疏疏淡淡，終有一般情別。

如夢令　李清照

昨夜雨疏風驟。濃睡不消殘酒。試問捲簾人，卻道「海棠依舊」。知否，知否？應是綠肥紅瘦！

武陵春　李清照

風住塵香花已盡，日晚倦梳頭。物是人非事事休，欲語淚先流。

聞說雙溪春尚好，也擬泛輕舟。只恐雙溪舴艋舟，載不動許多愁。

卜算子（詠梅）　陸游

驛外斷橋邊，寂寞開無主。已是黃昏獨自愁，更著風和雨。

無意苦爭春，一任群芳妒。零落成泥碾作塵，只有香如故。

摸魚兒　辛棄疾

更能消、幾番風雨，匆匆春又歸去。惜春長怕花開早，何況落紅無數。春且住。見說道、天涯芳草無歸路。怨春不語。算只有殷勤，畫檐蛛網，盡日惹飛絮。

長門事，准擬佳期又誤。蛾眉曾有人妒。千金縱買相如賦，脈脈此情誰訴。君莫舞。君不見、玉環飛燕皆塵土。閒愁最苦。休去倚危欄，斜陽正在，煙柳斷腸處。

暗香　姜夔

舊時月色，算幾番照我，梅邊吹笛。喚起玉人，不管清寒與攀摘。何遜而今漸老，都忘卻、春風詞筆。但怪得、竹外疏花，香冷入瑤席。

江國。正寂寂。嘆寄與路遙，夜雪初積。翠尊易泣，紅萼無言耿相憶。長記曾攜手處，千樹壓、西湖寒碧。又片片、吹盡也，幾時見得？

疏影　姜夔

苔枝綴玉，有翠禽小小，枝上同宿。客裏相逢，籬角黃昏，無言自倚修竹。昭君不慣胡沙遠，但暗憶、江南江北。想佩環、月夜歸來，化作此花幽獨。

猶記深宮舊事，那人正睡裏，飛近蛾綠。莫似春風，不管盈盈，早與安排金屋。還教一片隨波去，又卻怨、玉龍哀曲。等恁時、重覓幽香，已入小窗橫幅。